戴敦邦先生從藝六十週年傾力鉅獻

戴敦邦畫譜·辛亥革命人物

戴敦邦畫譜 (一)

戴敦邦 作　戴紅儒 編

上海辭書出版社

目 録

戴敦邦畫譜·辛亥革命人物

戴敦邦畫譜·辛亥革命人物

戴敦邦畫譜·辛亥革命人物

戴敦邦畫譜·辛亥革命人物

出版説明

本書是戴敦邦畫譜系列之一，收載戴先生最新創作的有關辛亥革命的人物圖像八十幅。這裏面既有革命元戎、志士英烈，也有軍閥梟雄、官僚政客。每幅畫前均配有簡述其生平事跡的文字介紹。通過這些傳神的人物圖像和解說文字，讀者可以領略一百年前波瀾壯闊的偉大民主革命運動和當時活躍在國家政治舞臺上的各種風雲人物。同時，本書也顯示了戴敦邦先生在創作題材和創作風格上的新開拓、新探索，值得珍藏鑒賞。

上海辭書出版社

二〇一一年六月

戴敦邦畫譜·辛亥革命人物

戴敦邦畫譜·辛亥革命人物

一

二

伍廷芳

（一八四二—一九二二）中國外交官。字文爵，號秩庸，廣東新會（今江門市新會區）人，生於新加坡。一八六一年（清咸豐十一年）香港聖保羅書院畢業。一八七四年（同治十三年）赴英國學習法律。一八八二年入直隸總督李鴻章幕，多次參與清政府外交談判。歷任出使美國、西班牙、秘魯、墨西哥、古巴等國大臣，以及修訂法律大臣、會辦商務大臣、外務部右侍郎、刑部右侍郎等。辛亥革命時被起義各省推爲外交總代表，又以革命軍代表參加南北議和。南京中華民國臨時政府成立，任司法總長。一九一六年任北洋政府外交總長。次年代國務總理。反對段祺瑞解散國會，參加孫中山護法軍政府，任外交部長。一九二二年四月署廣東省長，旋病逝。有《伍秩庸先生公牘》。今有《伍廷芳集》。

辛亥革命時被起義各省推爲外交總代表

盛宣懷

（一八四四—一九一六）江蘇武進（今常州）人，字杏蓀，號愚齋。一八七〇年（清同治九年）入李鴻章幕。一八七二年參與籌辦輪船招商局，由會辦升督辦。一八七九年（光緒五年）署天津河間兵備道，津海關道兼天津海關監督。一八八一年總辦中國電報局。歷任山東登萊兵備道兼東海關監督、津海關道兼東海關監督。一八九三年督辦華盛紡織總廠。一八九六年起，相繼接辦漢陽鐵廠、大冶鐵礦，兼辦萍鄉煤礦，經辦蘆漢鐵路，督辦中國鐵路總公司，創辦中國通商銀行。一九〇〇年參與東南互保活動。次年升任會辦商約大臣，向列強出賣鐵路和礦山利權。後創辦天津中西學堂和上海南洋公學。一九〇四年奏請創設中國紅十字會，並曾往災區賑濟災民。一九〇八年任郵傳部右侍郎，成立漢冶萍煤鐵廠礦公司。一九一一年初（宣統二年底）在皇族內閣郵傳部大臣任內，與四國銀行團簽訂湖廣鐵路借款合同，激起鐵路風潮。武昌起義爆發，被革職，逃亡日本。一九一二年返回上海。有《愚齋存稿》、《盛宣懷未刊信稿》、『盛宣懷檔案』等。

賑濟災民

盛宣懷

戴敦邦畫譜・辛亥革命人物

戴敦邦畫譜・辛亥革命人物

康德黎

（James Cantlie，一八五一—一九二六）英國人。蘇格蘭阿伯丁大學畢業，外科醫生。一八八九—一八九六年任香港西醫書院教務長，孫中山從他受業。回國後任倫敦市議會顧問醫生。一八九六年十月，孫中山在倫敦被清政府駐英公使館誘捕，將解回中國。他聞訊奔走營救，訴諸英國外交部、倫敦警署和報館，使孫中山得以脫險。一九二二年在倫敦設立皇家熱帶醫藥衛生協會，發行《熱帶醫學評論》雜志。合著有《孫中山和中國的覺醒》等。

六

五

奔走營救孫中山

戴敦邦畫譜·辛亥革命人物

戴敦邦畫譜·辛亥革命人物

戴敦邦畫譜·辛亥革命人物

七

八

張 勳

（一八五四—一九二三）北洋軍閥。字紹軒，江西奉新人。行伍出身。一八九五年（清光緒二十一年）投靠袁世凱，任新建陸軍管帶，一八九九年升至總兵。一九一一年（宣統三年）任江南提督，率巡防營駐南京。武昌起義後，頑抗革命軍，敗後退駐徐州一帶。爲表示忠於清廷，本人及所部均留髮辮，人稱『辮帥』，所部稱辮軍。一九一三年奉袁世凱命，率部往南京鎮壓討袁軍，縱兵搶掠。旋調往徐州，任長江巡閱使。一九一六年袁死後，在徐州成立北洋七省同盟，不久任安徽督軍，擴充至十三省同盟，陰謀策劃清室復辟。一九一七年六月，以調解府院之爭爲名，率兵入京，解散國會，趕走黎元洪。七月一日與康有爲擁溥儀復辟。十二日爲皖系軍閥段祺瑞擊敗，逃入荷蘭使館，被通緝。後病死天津。

復辟清廷人稱『辮帥』

戴敦邦畫譜・辛亥革命人物

戴敦邦畫譜・辛亥革命人物

徐世昌

（一八五五—一九三九）直隸天津（今天津市）人，生於河南汲縣（今衛輝），字卜五，號菊人，弢齋。清光緒進士，翰林院編修。清末協助袁世凱創辦北洋軍。曾任東三省總督、郵傳部尚書、軍機大臣、內閣協理大臣和北洋政府國務卿。一九一八年由段祺瑞的『安福國會』選爲『總統』。一九二二年被直系軍閥趕下臺。抗日戰爭爆發後拒任僞職。後在天津病死。編著有《清儒學案》等。

協助袁世凱創辦北洋軍

戴敦邦畫譜・辛亥革命人物

戴敦邦畫譜・辛亥革命人物

二

三

湯壽潛

（一八五六—一九一七）浙江山陰天樂鄉（今屬杭州）人，原名震，字蟄先。早年入山東巡撫張曜幕，撰《危言》，主張變法。一八九二年（清光緒十八年）中進士。曾任知縣。一九〇五年任浙江鐵路公司總理。次年與張謇組織預備立憲公會，任副會長。一九〇九年（宣統元年）授雲南按察使，旋改江西提學使，均未赴任。一九一一年杭州新軍起義，被舉爲浙江都督。南京臨時政府成立，任交通總長。旋托故去南洋遊歷，不久回國，與張謇、章炳麟等組織統一黨。一九一五年致電反對袁世凱稱帝。

南京臨時政府交通總長

戴敦邦畫譜·辛亥革命人物

戴敦邦畫譜·辛亥革命人物

康有爲

（一八五八—一九二七）中國近代維新派領袖、思想家，後爲保皇會首領。原名祖詒，字廣厦，號長素，又號更生，廣東南海丹竈（今屬佛山市南海區）人。清光緒進士。一八八八年（光緒十四年），第一次上書清帝，建議變法，以圖中國富强。後在廣州長興里聚徒講學。一八九五年《馬關條約》簽訂時，聯合赴京會試的一千三百餘名舉人上書要求拒簽和約，遷都抗戰，變法圖强。中進士後，授工部主事，未就職。在京組織强學會，編印《中外紀聞》。後又在上海設强學分會，推動各地組織學會，設立學堂、報館，鼓吹變法維新。一八九八年在北京成立保國會，在翁同龢、徐致靖等人支持下，受到光緒帝召見，促成百日維新。九月，戊戌政變發生，逃亡國外。此後組織保皇會反對民主革命。辛亥革命後，主編《不忍》雜志，發表反對共和和保存國粹的言論，並任孔教會會長，爲帝制復辟製造輿論。一九一七年和張勛策劃復辟清室，旋即失敗。著有《新學僞經考》、《孔子改制考》、《戊戌奏稿》、《大同書》、《康南海先生詩集》等。今輯有《康有爲全集》等。

一四

一三

袁世凱

（一八五九—一九一六）北洋軍閥首領、北洋政府總統。字慰庭，又作慰亭，號容菴，河南項城人。早年投靠淮軍吳長慶。一八九五年參加維新團體強學會。後以道員銜在天津小站訓練新建陸軍。一八九八年署理山東巡撫，次年實授，鎮壓義和團。一九〇一年後任直隸總督兼北洋大臣。後成為北洋軍閥的首領。一九〇七年調軍機大臣兼外務部尚書。一九一一年武昌起義後，憑藉北洋勢力和帝國主義支持，出任內閣總理大臣，以武力威脅孫中山讓位，挾制清帝退位，一九一二年竊取中華民國臨時大總統職位，在北京建立北洋軍閥政權。後又解散國會，篡改約法，實行獨裁專制。一九一三年派人刺殺宋教仁，並發動內戰，鎮壓孫中山領導的討袁軍。後接受日本提出的企圖滅亡中國的《二十一條》。十二月宣布改次年為洪憲元年，建立『中華帝國』，準備即皇帝位。同月二十五日蔡鍔等在雲南發動討袁護國運動，貴州、廣西、廣東、浙江等省先後響應。一九一六年三月二十二日被迫宣布取消帝制。六月六日在全國人民的聲討中，憂懼而死。

建立『中華帝國』準備即皇帝位

戴敦邦畫譜・辛亥革命人物

戴敦邦畫譜・辛亥革命人物

馮國璋

（一八五九—一九一九）直系軍閥首領。字華甫，直隸河間（今屬河北）人。天津北洋武備學堂第一期畢業。清末協助袁世凱創辦北洋軍，與王士珍、段祺瑞並稱『北洋三傑』。辛亥革命爆發，被清政府任爲第一軍總統，率北洋軍至湖北鎮壓革命。後任袁世凱總統府軍事處長、直隸都督兼民政長、江蘇都督。袁死後，被選爲副總統。一九一七年代理大總統，一九一八年被皖系軍閥段祺瑞脅迫下臺。

戴敦邦畫譜·辛亥革命人物

戴敦邦畫譜·辛亥革命人物

唐紹儀

（一八六二—一九三八）廣東香山唐家灣（今屬珠海）人，字少川，為避清帝溥儀諱，改名紹怡，辛亥革命後恢復本名。一八七四年（清同治十三年）官費留學美國。一八八一年（光緒七年）回國後被派往朝鮮辦理稅務。後歷任天津海關道、外務部右侍郎、署郵傳部尚書、鐵路總公司督辦、奉天巡撫等職。武昌起義後，代表袁世凱內閣參加南北議和。一九一二年三月任北洋政府國務總理，六月辭職。一九一七年參加護法軍政府，任財政部長，次年為軍政府七總裁之一。一九一九年充南方總代表，與北洋政府代表在上海議和。此後任南京國民政府委員、西南政務委員會委員兼中山縣縣長。抗日戰爭時期在上海被國民黨軍統人員刺死。

戴敦邦畫譜·辛亥革命人物

戴敦邦畫譜·辛亥革命人物

曹　錕

（一八六二—一九三八）直系軍閥首領。字仲珊，直隸天津（今天津市）人。天津武備學堂畢業。後投靠袁世凱，曾任北洋軍第三師師長、直隸督軍兼省長、川粵湘贛四省經略使。一九一九年被推爲直系軍閥首領，任直魯豫三省巡閱使。在一九二二年第一次直奉戰爭中打敗奉系軍閥張作霖後，控制北方政局。次年逼總統黎元洪下臺，又以五千銀元一票收買國會議員，被選爲『大總統』，世稱『賄選總統』。一九二四年第二次直奉戰爭時，被所部第三軍總司令馮玉祥囚禁。一九二六年獲釋，初居開封，後寓居天津。

二

三

賄選總統

戴敦邦畫譜・辛亥革命人物

戴敦邦畫譜・辛亥革命人物

黎元洪

（一八六四—一九二八）北洋政府總統。字宋卿，湖北黃陂（今武漢市黃陂區）人。北洋水師學堂畢業。隨德國教官訓練湖北新軍，由管帶累升爲第二十一混成協統領，在新軍中多次破壞湖北革命黨人的活動。武昌起義爆發，被迫出任湖北軍政府鄂軍大都督。南京臨時政府成立，當選爲副總統。袁世凱執政後，支持袁鎮壓革命。一九一四年袁世凱解散國會，篡改約法，設參政院，兼任議長。袁死後，繼任大總統，與國務總理段祺瑞發生府院之爭，下令免段職務，段利用張勛將他驅走，由馮國璋代理大總統。一九二二年在直系軍閥支使下，復任總統。次年被直系軍閥驅走。後去日本養病，一九二四年回國。曾任中興煤礦董事長。死於天津。

二四

二三

戴敦邦畫譜·辛亥革命人物

戴敦邦畫譜·辛亥革命人物

段祺瑞

（一八六五——一九三六）皖系軍閥首領。原名啟瑞，字芝泉，安徽合肥人。天津武備學堂畢業，曾赴德國學習軍事。一八九六年隨袁世凱創辦北洋軍，與王士珍、馮國璋並稱『北洋三傑』。曾任保定軍官學堂總辦、第六鎮統制、江北提督。辛亥革命後任北洋政府陸軍總長、參謀總長、國務總理。袁死後成爲皖系軍閥首領。一九二〇年被直系軍閥曹錕、吳佩孚打敗下臺。一九二四年第二次直奉戰爭後，被推任北京臨時政府執政。在此期間，主持召開了善後會議、關稅特別會議和法權會議。一九二六年製造三一八慘案。同年四月被國民革命軍驅逐下臺，蟄居天津租界。一九三三年移居上海。

北洋政府國務總理

戴敦邦畫譜·辛亥革命人物

戴敦邦畫譜·辛亥革命人物

二七

二八

吴稚暉

（一八六五—一九五三）江蘇武進（今常州）人，原名朓，後名敬恒。清光緒舉人。一九〇一年留學日本東京高等師範學校。次年參與創辦上海愛國學社。一九〇五年加入同盟會。後去法國，參與創辦提倡無政府主義的刊物《新世紀》。一九一五年與蔡元培、吴玉章、李石曾等發起組織勤工儉學會，一九二一年任里昂中法大學校長。一九二四年起任國民黨中央監察委員、中央研究院院士、教育部國語統一籌備委員會主席、國防最高會議常委。一九四九年去臺灣，任『總統府』資政、國民黨中央評議委員。有《吴稚暉先生合集》。

禹之謨

（一八六六—一九〇七）中國民主革命烈士。字稽亭，湖南湘鄉青樹坪（今屬雙峰）人。一八九四年（清光緒二十年）參加中日甲午戰爭，辦理軍需運送。一九〇〇年參加自立軍活動，事敗，赴日本習紡織工藝及應用化學。一九〇二年回國，在湘潭辦毛巾織造廠。次年廠遷長沙，附設工藝傳習所。一九〇四年加入華興會。後又加入同盟會，為湖南分會首任會長。參加收回粵漢鐵路運動和抵制美貨運動，被選為湖南商會會長、教育會會長。組織近萬人公葬陳天華、姚宏業於岳麓山。一九〇六年八月被清政府逮捕，一九〇七年二月六日在靖州被殺。

戴敦邦畫譜·辛亥革命人物

戴敦邦畫譜·辛亥革命人物

孫中山（一）

（一八六六—一九二五）中國近代偉大的民主革命家。名文，字德明，號日新，改號逸仙，在日本化名中山樵，後遂以中山名，廣東香山（今中山）人。一八九二年（清光緒十八年）於香港西醫書院畢業後，在澳門、廣州行醫。一八九四年上書李鴻章，提出革新政治主張，遭拒絕，遂赴檀香山組織興中會。提出『振興中華』的口號和『驅除韃虜，恢復中國，創立合衆政府』的政綱。次年在香港設機關，準備在廣州起義未成。一九〇〇年派人至廣東惠州三洲田發動起義，失敗後繼續在國外開展革命活動。一九〇五年在日本東京組成中國同盟會，被推爲總理；確定『驅除韃虜，恢復中華，建立民國，平均地權』的資產階級革命政綱，提出三民主義學說；創辦《民報》，宣傳革命，同改良派激烈論戰。此後在國內外發展革命組織，聯絡華僑、會黨和新軍，多次發動武裝起義。

中華民國臨時大總統

孫中山（二）

一九一一年（清宣統三年）十月十日武昌起義，各省響應。十二月二十九日，被十七省代表在南京推舉爲中華民國臨時大總統，一九一二年一月一日在南京宣誓就職，成立中華民國臨時政府，月底組成臨時參議院。二月十三日，因革命黨人與袁世凱妥協，被迫提請辭職。三月主持制訂《中華民國臨時約法》，經臨時參議院通過公布。八月同盟會改組爲國民黨，當選爲理事長。一九一三年三月因袁世凱派人刺殺宋教仁，籌劃起兵討袁，旋即失敗。一九一四年在日本建立中華革命黨，重舉資産階級革命旗幟，兩次發表討袁宣言。一九一七年因段祺瑞解散國會，在廣州開國會非常會議，組織護法軍政府，當選爲大元帥，誓師北伐。一九一八年受桂系軍閥和政學系挾制，被迫去職，至上海。次年創辦《建設》雜志，發表《實業計劃》，並將中華革命黨改組爲中國國民黨。一九二〇年回廣東，次年就任非常大總統。一九二二年因陳炯明叛變，退居上海。屢經失敗，陷入困境。

護法軍政府大元帥

孫中山 (三)

俄國十月革命的勝利和中國共產黨的成立，給他以新的希望。得到中國共產黨和蘇俄共產黨、列寧的幫助，孫中山先生決心改組國民黨。一九二三年回廣州，重建大元帥府，次年一月召開中國國民黨第一次全國代表大會，通過宣言，實行聯俄、聯共、扶助農工的三大政策，把舊三民主義發展成為新三民主義；改組中國國民黨成為工人、農民、小資產階級和民族資產階級的革命聯盟。十一月，應馮玉祥之邀北上討論國是，提出「召開國民會議和廢除不平等條約」兩大號召，同帝國主義和北洋軍閥段祺瑞、張作霖等作斗爭。一九二五年三月十二日在北京逝世，遺囑「必須喚起民眾，及聯合世界上以平等待我之民族，共同奮斗」。在哲學上，提出「知難行易」說，批判「知之非艱，行之惟艱」的保守思想。遺著有《孫中山選集》、《孫中山全集》、《孫文選集》等。

必須喚起民眾及聯合世界上平等待我之民族共同奮斗

戴敦邦畫譜·辛亥革命人物

戴敦邦畫譜·辛亥革命人物

林　森

（一八六七—一九四三）福建閩侯人，字子超。早年參加同盟會。辛亥革命後任南京臨時參議院議長和國會非常會議副議長，並一度任福建省省長。一九二四年任國民黨中央執行委員。一九二五年與鄒魯、謝持等在北京西山開會，反對孫中山的聯俄、聯共、扶助農工三大政策。後任國民政府立法院副院長，一九三二年起任國民政府主席。因車禍死於重慶。鶴齡英華書院畢業。

三八

三七

戴敦邦畫譜·辛亥革命人物

戴敦邦畫譜·辛亥革命人物

三九

四〇

陸皓東

（一八六八—一八九五）中國民主革命者。原名中桂，字獻香，廣東香山（今中山）人。一八九四年（清光緒二十年）隨孫中山赴天津，上書李鴻章呼籲變革未達。次年與孫中山共同組織香港興中會機關，謀在廣州發動武裝起義，繪製青天白日旗爲起義軍旗，事敗被捕，與邱四、朱貴全等同遭殺害。

戴敦邦畫譜·辛亥革命人物

戴敦邦畫譜·辛亥革命人物

蔡元培

（一八六八—一九四〇）中國民主革命家、教育家。字鶴卿，號孑民。浙江紹興人。清光緒進士，翰林院編修。曾任紹興中西學堂監督。一九〇二年與蔣觀雲等發起組織中國教育會，創辦愛國學社和愛國女學，宣傳民主革命思想。一九〇四年與陶成章等組織光復會，被舉爲會長。次年參加同盟會，爲上海分會會長。一九〇七年赴德留學。一九一二年一月任南京臨時政府教育總長，發表《對於教育方針之意見》，反對清末學部奏定的教育宗旨，任職期間，主持制定『壬子癸丑學制』，實行小學男女同校、廢除讀經等改革措施。一九一五年在法國與李石曾、吳玉章等倡辦留法勤工儉學會。一九一七年任北京大學校長，提倡『思想自由』、『兼容並包』的辦學方針，多方羅致學有所長者，實行教授治校，使北大成爲新文化運動的發祥地。同時宣傳勞工神聖，倡導『以美育代宗教』。一九一九年五四運動爆發後被迫辭職。一九二七年任國民政府大學院院長，後改任中央研究院院長。九一八事變後，主張抗日，又與宋慶齡、魯迅等組織中國民權保障同盟。病逝於香港。著作編爲《蔡元培全集》等。

戴敦邦畫譜·辛亥革命人物

戴敦邦畫譜·辛亥革命人物

章太炎

（一八六九—一九三六）中國民主革命家、思想家、學者。初名學乘，後名炳麟，字枚叔，後改名絳，號太炎。浙江餘杭（今杭州市餘杭區）人。一八九七年（清光緒二十三年）任《時務報》撰述，因參加維新運動被通緝，流亡日本。一九〇〇年剪辮髮立志革命排滿。一九〇三年發表《駁康有為論革命書》和為鄒容《革命軍》作序，被捕入獄。一九〇四年與蔡元培等發起成立光復會。一九〇六年出獄後被孫中山迎至日本，參加同盟會，主編《民報》，與改良派論戰。一九〇九年（宣統元年），與陶成章等改用光復會名義活動。次年設總部於東京，被推為會長。一九一一年上海光復後回國，主編《大共和日報》，並任孫中山總統府樞密顧問。一九一三年宋教仁被刺後參加討袁，為袁世凱禁錮，袁死後獲釋。一九一七年參加護法軍政府，任秘書長。一九二四年脫離孫中山改組的國民黨。一九三五年在蘇州設章氏國學講習會，收徒授業。出版《制言》雜誌。晚年贊助抗日救亡運動。著述除刊入《章氏叢書》、《章氏叢書續編》外，部分遺稿刊入《章氏叢書三編》。今有《章太炎全集》。

戴敦邦畫譜・辛亥革命人物

戴敦邦畫譜・辛亥革命人物

陳作新

（一八七〇—一九一一）中國民主革命烈士。字振民，湖南瀏陽人。早年曾隨唐才常聯絡會黨反清。一九〇三年（清光緒二十九年）入湖南弁目學堂學習，一九〇五年加入同盟會。畢業後任新軍二十五混成協排長。一九一〇年（宣統二年）長沙發生搶米風潮，擬乘機起義，被革職，潛留長沙，在新軍中進行革命工作。武昌起義後，在焦達峰謀劃下，召集新軍中革命骨幹開會，準備與瀏陽的洪江會同時起義。十月二十二日新軍攻占長沙，次日成立湖南軍政府，被推爲副都督。三十一日立憲派譚延闓策動新軍管帶梅馨發動兵變，與都督焦達峰同時被害。

陳敬岳

（一八七〇—一九一一）字接祥。廣東嘉應（今梅州）人。早年耕讀於鄉。三十七歲出遊南洋諸島，設帳授徒，訓以反清救國。加入同盟會。一九一一年（宣統三年）得知廣州黃花崗起義失敗，清水師提督李準爲害最烈，誓殺之。即返廣州，與陳炯明等謀，乃多方追踪，於八月十三日與林冠慈合作炸李，林當場犧牲，他亦被捕遇害。

謀刺清水師提督李準被捕

陳敬岳

戴敦邦畫譜・辛亥革命人物

戴敦邦畫譜・辛亥革命人物

温生才

（一八七〇—一九一一）中國民主革命烈士。字練生，廣東嘉應（今梅州）人。早年在南洋充童工。回國後入伍，後又赴南洋爲華工。一九一一年（清宣統三年）春回國至廣州，謀刺水師提督李準，誤認廣州將軍孚琦爲李準，將其擊斃。被捕後英勇就義。

在霹雳參加同盟會

戴敦邦畫譜·辛亥革命人物

戴敦邦畫譜·辛亥革命人物

徐錫麟

（一八七三—一九〇七）中國民主革命烈士。字伯蓀，浙江山陰（今紹興市）人。紹興府算學學堂教師。一九〇三年（清光緒二十九年）遊歷日本。次年在上海參加光復會。一九〇五年與陶成章在紹興創辦大通學堂，聯絡會黨，訓練幹部。次年，為在清政府內部進行革命活動，捐資為道員，赴安徽試用，任巡警處會辦兼巡警學堂監督。一九〇七年與秋瑾準備在安徽、浙江兩省同時起義。七月六日在安慶刺殺安徽巡撫恩銘，印發《光復軍告示》，率巡警學堂學生攻占軍械局。起義失敗，被捕就義。

刺殺安徽巡撫恩銘

戴敦邦畫譜·辛亥革命人物

戴敦邦畫譜·辛亥革命人物

梁啓超

（一八七三—一九二九）中國近代維新派領袖，學者。字卓如，號任公，又號飲冰室主人，廣東新會（今江門市新會區）人。清光緒舉人。與其師康有為倡導變法維新，並稱「康梁」。一八九五年（清光緒二十一年）赴北京參加會試，追隨康有為發動公車上書。一八九六年在上海主編《時務報》，發表《變法通議》，編輯《西政叢書》，次年主講長沙時務學堂，積極鼓吹和推進維新運動。一八九八年入京，參與百日維新，以六品銜辦京師大學堂、譯書局。戊戌政變後逃亡日本。初編《清議報》，繼編《新民叢報》，堅持立憲保皇，受到民主革命派的批判。但介紹西方資產階級社會、政治、經濟學説，對當時知識界有很大影響。辛亥革命後，以立憲黨為基礎組成進步黨，出任袁世凱政府司法總長。一九一六年則策動蔡鍔組織護國軍反袁，後又組織研究系，與段祺瑞合作，出任財政總長。五四時期，反對「打倒孔家店」的口號。倡導文體改良的「詩界革命」和「小説界革命」。晚年在清華學校講學。著述涉及政治、經濟、哲學、歷史、語言、宗教及文化藝術、文字音韻等。其著作編為《飲冰室合集》。今有《梁啓超全集》。

積極鼓吹推進維新運動

戴敦邦畫譜·辛亥革命人物

戴敦邦畫譜·辛亥革命人物

陳粹芬

（一八七三—一九六〇）女，原名香菱，又名瑞芬。原籍福建廈門同安，出生於香港新界。因排行第四，故人稱『陳四姑』。一八九一年在香港結識孫中山，並開始追隨孫中山參加革命，策劃反清鬥爭。在鎮南關戰役中，她隨孫中山、黃興、胡漢民上前綫，並爲革命同志洗衣做飯。伴隨孫中山革命生活十四年。

孫中山

陳粹芬

戴敦邦畫譜・辛亥革命人物

戴敦邦畫譜・辛亥革命人物

五七

五八

黃興（一）

（一八七四—一九一六）中國民主革命家。原名軫，字廑午，又字克強，湖南善化（今長沙）人。一九〇二年（清光緒二十八年）赴日本留學，一九〇四年與劉揆一、宋教仁等在長沙創立華興會，任會長，策劃長沙起義未成。次年在日本與孫中山等發起創立中國同盟會，任執行部庶務，居協理地位。一九〇七年起，先後參與或指揮欽廉防城起義、鎮南關起義、欽廉上思起義、雲南河口起義和廣州新軍起義。一九一一年（宣統三年）與趙聲領導廣州起義（黃花崗之役），率領敢死隊進攻督署。武昌起義後，被推爲革命軍總司令，在漢口、漢陽對清軍作戰。滬、蘇、杭等地相繼光復到上海，被獨立各省都督府代表會議先後舉爲大元帥和副元帥代行大元帥職權，均未赴任。參與南北議和。一九一二年南京臨時政府成立，任陸軍總長兼參謀總長；臨時政府北遷，任南京留守。一九一三年七月由上海至南京任討袁軍總司令，失敗後流亡日本。一九一六年袁世凱死後回上海，不久病逝。今有《黃興集》。

戴敦邦畫譜·辛亥革命人物

戴敦邦畫譜·辛亥革命人物

黃興（二）

一九〇九年秋，黃興受孫中山委派，到香港成立同盟會南方支部，策劃廣州新軍起義。起義失敗後，孫中山召開會議，決定傾全黨人力物力，在廣州再舉。一九一一年初在香港成立領導起義的總機關統籌部，黃興任部長。於四月二十七日（農曆三月二十九）發動黃花崗起義，他率敢死隊百餘人猛攻兩廣總督衙門，許多革命黨人英勇犧牲，黃興右手受傷，斷去兩指。

黃興

戴敦邦畫譜·辛亥革命人物

戴敦邦畫譜·辛亥革命人物

六一

六二

吳佩孚

（一八七四—一九三九）直系軍閥首領。字子玉，山東蓬萊人。秀才出身。一八九八年投軍，曾任北洋軍第三鎮曹錕部下管帶，第三師團、旅、師長。一九一九年五四運動時，以愛國軍人自許，反對在巴黎和約上簽字。後任兩湖巡閱使、直魯豫巡閱使。一九二三年殘酷鎮壓京漢鐵路工人大罷工，製造二七慘案。一九二四年第二次直奉戰爭中，被奉系打敗。一九二六年其主力在湖北被國民革命軍打敗。一九二七年逃至四川，依附地方軍閥楊森等。九一八事變後，蟄居北平（今北京）。抗日戰爭爆發後，拒絕出任偽職。一九三九年十二月因牙疾經日本醫生治療後死去。

反對在巴黎和約上簽字

戴敦邦畫譜・辛亥革命人物

戴敦邦畫譜・辛亥革命人物

陳天華

（一八七五—一九〇五）中國民主革命者。字星臺，號思黃，湖南新化人。一九〇三年（清光緒二十九年）留學日本，參與組織拒俄義勇隊（後改爲軍國民教育會），與黃興等從事反清革命活動。以通俗的説唱體著《猛回頭》、《警世鐘》宣傳革命思想，影響甚大。次年回國參與組織華興會，策劃在長沙起義未成，逃亡日本。一九〇五年參加發起同盟會，擔任書記部工作和《民報》撰述。同年十一月日本政府頒布《清國留學生取締規則》，十二月八日在橫濱憤而投海自殺，留下絕命書，鼓勵同志誓死救國。今輯有《陳天華集》。

著《猛回頭》《警世鐘》宣傳革命

戴敦邦畫譜·辛亥革命人物

戴敦邦畫譜·辛亥革命人物

秋　瑾

　（一八七五—一九〇七）中國民主革命烈士。字璿卿，號競雄，別署鑒湖女俠，浙江山陰（今紹興市）人。一八九六年（清光緒二十二年）父母命嫁湘潭富紳家。一九〇四年赴日本留學，積極參加留日學生的革命活動，次年先後加入光復會和同盟會。一九〇六年爲反對日本政府頒布《清國留學生取締規則》回國。次年一月在上海發刊《中國女報》，提倡女權，宣傳革命。不久回紹興主持大通學堂，聯絡金華、蘭溪等地會黨，組織光復軍，與徐錫麟準備在浙江、安徽兩省同時起義。七月徐刺殺安徽巡撫恩銘，起義失敗，清政府發覺皖、浙間革命黨人的聯繫，派軍隊包圍大通學堂，被捕不屈，十五日就義於紹興軒亭口。工詩詞，作品宣傳民主革命、婦女解放，筆調雄健，感情奔放。今有《秋瑾集》。

宣傳民主革命婦女解放

戴敦邦畫譜・辛亥革命人物

戴敦邦畫譜・辛亥革命人物

劉静庵

（一八七五—一九一一）中國民主革命者。原名貞一，一名大雄，字敬安，湖北潜江人。一九〇四年（清光緒三十年）在武昌清軍管帶黎元洪營中爲文案，參加科學補習所。次年任日知會司理，發展會員，宣傳革命，被推爲總幹事。一九〇六年計劃支持萍瀏醴體起義，被發覺，逮捕入獄，病死獄中。

戴敦邦畫譜・辛亥革命人物

戴敦邦畫譜・辛亥革命人物

日知會司理總幹事

彭楚藩

（一八八四—一九一一）一名家棟，字青雲。湖北武昌（今鄂州）人。一九〇六年（清光緒三十二年）入湖北新軍第二十一混成協十一營左隊當兵。操課之暇，常與同伍談革命。一九一一年十月九日晚，與蔣翊武在武昌總部決策起義事宜時，突遭清軍襲擊，被捕。受審時，堅貞不屈。十月十日清晨就義，為武昌首義三烈士之一。

劉復基

（一八八四—一九一一）中國民主革命者。一名汝夔，字堯澂，湖南武陵（今常德）人。一九〇五年（清光緒三十一年）參加馬福益準備在洪江發動的反清起義，事敗走日本，加入同盟會。次年回國，從事革命活動。一九一〇年投湖北新軍，參加振武學社。一九一一年在武昌總部被捕，次日晨與彭楚藩、楊宏勝同時就義，合稱武昌首義三烈士。

楊洪勝

（一八七五—一九一一）亦作宏勝。字益三。湖北谷城（一說襄陽）人。農民出身。一九〇三年（清光緒二十九年）投武昌防營當兵，後編入湖北新軍，隸第八鎮第三十標為列兵，旋升正目，結識革命黨人，矢志反清革命。一九一一年十月九日被清軍警尾追，乃投彈拒捕，受傷被執，堅貞不屈，翌日凌晨與彭楚藩、劉復基同時就義，合稱武昌首義三烈士。

六九

七〇

武昌首義三烈士

劉復基

彭楚藩

楊洪勝

戴敦邦畫譜·辛亥革命人物

戴敦邦畫譜·辛亥革命人物

柏文蔚

（一八七六—一九四七）字烈武。安徽壽縣人。一九〇〇年（清光緒二十六年）在南京入強國會，謀反清以抗外侮，事泄後返皖，入武備學堂。一九〇五年與陳獨秀在皖成立岳王會。不久到南京任第九鎮二十三標二營管帶，秘密加入同盟會。旋因謀炸兩江總督端方失敗，亡命關外，在東北邊防督辦吳祿貞部任管帶。一九一一年（宣統三年）武昌起義爆發，乃經上海到秣陵關，策動第九鎮統制徐紹楨率部起義。南京光復後任國民革命軍第一軍軍長兼北伐聯軍總司令。一九一二年，任安徽省都督兼民政長。一九一三年六月因反對袁世凱大借外債而被袁免職，七月宣布安徽獨立，參加討袁，事敗後東走日本。一九一五年與李烈鈞等赴南洋募集軍資。一九一七年歸國參加護法運動，任川鄂聯軍總指揮。後歷任國民黨中央執行委員、政府委員等職。

七二

七一

國民革命軍第一軍軍長

戴敦邦畫譜‧辛亥革命人物

戴敦邦畫譜‧辛亥革命人物

張静江

（一八七六──一九五〇）浙江吳興（今湖州）人，原名增澄，又名人傑。出身巨商。早年在巴黎創辦《新世紀》周報，鼓吹無政府主義。一九〇七年加入同盟會。一九二五年起任廣東國民政府常委、國民黨中央執行委員會代理主席、中央政治會議浙江分會主席、國民政府建設委員會委員長、浙江省政府主席。一九三〇年被迫辭職，寓居上海，經辦實業。抗日戰爭爆發後赴瑞士、美國。後病故於法國巴黎。

戴敦邦畫譜·辛亥革命人物

戴敦邦畫譜·辛亥革命人物

七五

七六

居正

（一八七六—一九五一）原名之駿，字覺生，一字岳崧，號梅川居士。湖北廣濟人。清光緒秀才。一九〇五年（光緒三十一年）赴日留學，同年由宋教仁介紹加入同盟會。一九〇八年往緬甸，主編《光華日報》，以「生公」筆名在華僑中宣傳革命，並建立同盟會支部。一九一〇年（宣統二年）七月，參加宋教仁等召開的十一省區同盟會分會長東京會議，籌建中部同盟會。會後回湖北主持同盟會工作。一九一一年，與共進會、文學社領導人，在湖北新軍中開展宣傳活動。一九一一年十月武昌起義後，參加湖北軍政府工作，任顧問兼秘書。一九一二年任中華民國臨時政府內務部次長。同盟會改組，任國民黨上海聯絡處主任。次年二月當選為參議院議員。「二次革命」中，初任上海討袁軍總司令部參議，繼任吳淞要塞司令。討袁失敗後東渡日本，參加中華革命黨。後投身護法運動。一九二四年因反對「三大政策」被孫中山嚴肅批評，遂閑居上海寶山。後堅持反共，一九四九年去臺灣，從事民國史料撰述。有《居覺生先生全集》。

湖北軍政府顧問兼秘書

戴敦邦畫譜・辛亥革命人物